越玩越聰明的

數學遊戲 4

吳長順 著

三民書局

國家圖書館出版品預行編目資料

越玩越聰明的數學遊戲 4 / 吳長順著. ーー初版一刷. ーー臺北
市：三民，2019
　　面；　公分

ISBN 978－957－14－6602－6　（平裝）
1.數學遊戲

997.6　　　　　　　　　　　　　　　　　108003738

© 　越玩越聰明的數學遊戲 4

著 作 人	吳長順
責任編輯	郭欣瓅
美術設計	黃顯喬
發 行 人	劉振強
發 行 所	三民書局股份有限公司
	地址　臺北市復興北路386號
	電話　(02)25006600
	郵撥帳號　0009998-5
門 市 部	(復北店)臺北市復興北路386號
	(重南店)臺北市重慶南路一段61號
出版日期	初版一刷　2019年4月
編　　號	S 317340

行政院新聞局登記證局版臺業字第○二○○號

有著作權‧不准侵害

ISBN　978－957－14－6602－6　　（平裝）

http://www.sanmin.com.tw　三民網路書店

原中文簡體字版《越玩越聰明的數學遊戲2－數學達人》(吳長順著)
由科學出版社於2015年出版，本中文繁體字版經科學出版社
授權獨家在臺灣地區出版、發行、銷售

前 言

你有數學恐懼症嗎？據說世界上每五個人就有一個人害怕數學。解答數學題，對他們來說如同火烤一樣的難受，不是不會，而是一接觸這些知識就有了強大的抵觸情緒，從而造成了真的怕數學了。本書就是治療這種病症的良方。

現在媒體上各種「達人秀」的真人節目非常流行。你是不是對那些能夠準確解答出各種稀奇古怪問題的達人敬佩不已呢？你不想成為這樣的人嗎？

當你翻開手中的這本書，你就會遇到許多引人入勝的「難題」，要順利解答它們，所用的數學知識可能不多也沒那麼高深，但卻需要很強的分析判斷、歸納推理、抽象概括等能力，以及靈活機智的數學思想和方法。

數學思想和方法，正是解決數學問題的根本所在，你願不願意成為引人矚目的數學達人呢？

本書可謂是一座培養「數學達人」的訓練營，透過那看似「模模糊糊一大片」的各種趣題，培養你具備獨特的思維，看清楚「清清楚楚一條線」的數學原理。解答數學遊戲題目，要機智，也要理智。

透過本書精心挑選的遊戲，一定能夠發現出你眼中獨特的數學規律和精巧方法。

成為數學達人，或許不是太久的事。透過練習本書中的題目，填數、拼接、思考、演算，無一不是樂趣和欣喜。這裡絕不是課本的翻版，更不是習題的再造，它是充滿了樂趣的祕密世界，是真正讓人感受數學達人樂趣的快樂天地。

本書中，各式各樣的趣題，一定會使大家產生很大的興趣，在興趣中領悟、探索、發現，從而鍛鍊思維能力和創造能力，提高數學學習力。輕鬆動腦動手，快樂伴你左右。

由於水平所限，不足之處在所難免，望廣大讀者批評指正。

<div style="text-align: right">

吳長順

2015 年 2 月

</div>

目 次
CONTENTS

一、完美填數

1 移動數字　　　　　　　　　　★☆☆

這是一個神奇的數字算式遊戲。

當然，這道算式是不相等的。但是，如果將算式中的一個數字移動位置，則可變為等式。

試試看，你能很快完成嗎？

$$128 \times 34 = 12384$$

1▶ 移動數字 答案

將因數中的數字「4」移動到算式的最左邊，形成的算式則是一
道等式。

$$4128 \times 3 = 12384$$

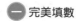
2 **39 之謎** ★☆☆

請在空格內填入適當的數字,使每條直線上的 6 個數之和都等於

39。

你能完成嗎?

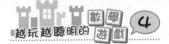

2 39 之謎 答案

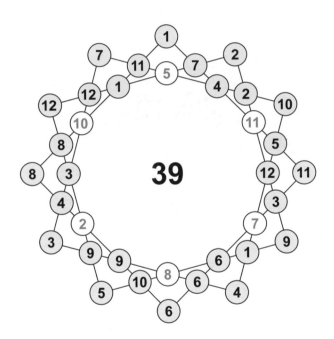

二、神奇圖形

3▶ 無獨有偶 ★☆☆

請在每道算式的空格內，分別填入 2、4、6、8 四個數字，使之

成為答案等於 200 的等式。

無獨有偶，試試看，你能分別找出兩種不同的答案嗎？

$$39 \times 70 \div 15 + \boxed{}\boxed{} - \boxed{}\boxed{} = 200$$

$$37 \times 90 \div 15 + \boxed{}\boxed{} - \boxed{}\boxed{} = 200$$

2 4 6 8 ？

3 無獨有偶 答案

先算出算式中的乘法和除法得到的結果與 200 之差，再使用 2、4、6、8 來拼湊。

答案分別是：

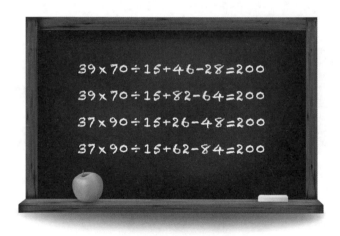

$$39 \times 70 \div 15 + 46 - 28 = 200$$
$$39 \times 70 \div 15 + 82 - 64 = 200$$
$$37 \times 90 \div 15 + 26 - 48 = 200$$
$$37 \times 90 \div 15 + 62 - 84 = 200$$

④ 完美三角形 ★☆☆

請在圓圈內填入適當的數，使每條線段連接的兩個數，大數與小數之間的差為你所填的數。

你能說出你所填的 6 個數有什麼特點嗎？

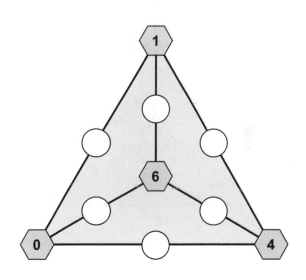

4 完美三角形 答案

圓圈內恰好出現連續自然數 1～6。

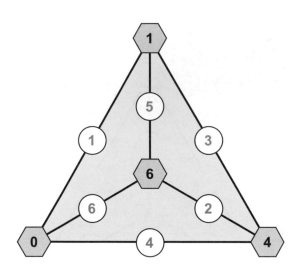

5▶ 完美四邊形

★☆☆

請在圓圈內填入適當的數，使每條線段連接的兩個數，大數與小數之間的差為你所填的數。

你能說出你所填的 12 個數有什麼特點嗎？

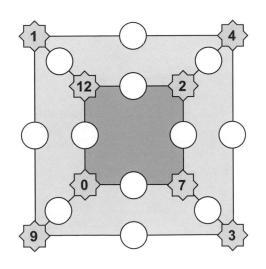

5 完美四邊形 答案

圓圈內恰好出現連續自然數 1～12。

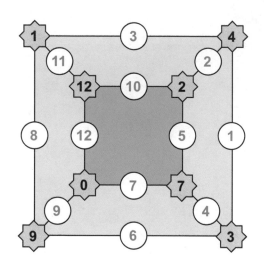

6 圖形幻方之 1　　　　★☆☆

這張圖中有九種不同的圖案，請你將它們重新排列，使每直行、橫列、對角線上的三個圖形的面積和相等。

試試看，你能順利完成嗎？

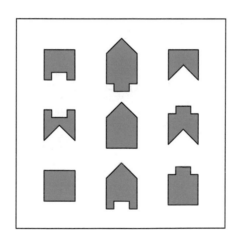

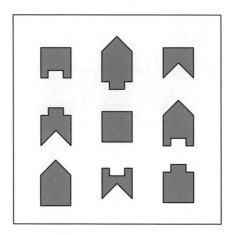

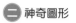
7 ▶ 圖形幻方之2　　　　　　★☆☆

這張圖中有九種不同的圖案，請你將它們重新排列，使每直行、

橫列、對角線上的三個圖形的面積和相等。

試試看，你能順利完成嗎？

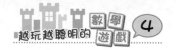

7 圖形幻方之 2 答案

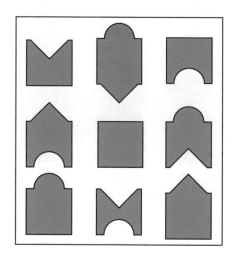

8 ▶ 圖形平分 ★★☆

請將這個圖形沿線剪成面積相等、形狀相同的兩塊。

你能找出多少種不同的分法呢？

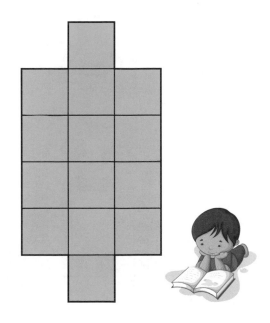

8▶ 圖形平分 答案

基本分法有以下 5 種。

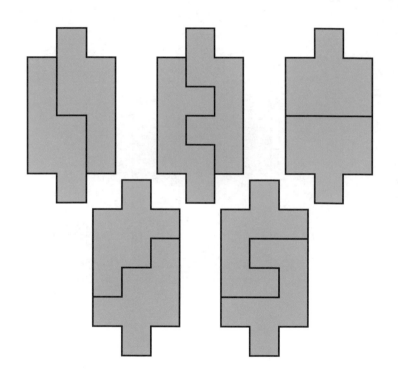

16

⑨ 塗色分圖 ★★☆

請在小正六邊形內塗上顏色，使每個圖形能被巧妙地分為形狀相同、面積相等的三部分。四種分法不得相同，圖形也不能經由翻轉而相同。

試試看，你能做到嗎？

10▶ 微型數獨 ★★☆

請把 1、2、3、4 各數填入空格內，使每直行、橫列、對角線及
粗框線區域內都出現 1、2、3、4 這四個數字。試試看，你能順
利完成嗎？

1			
	2		
		3	
			4

10▶ 微型數獨 答案

1	3	4	2
4	**2**	1	3
2	4	**3**	1
3	1	2	**4**

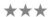

週末，媽媽跟娜娜一起玩趣味拼板遊戲。

媽媽說：「拼成這個八邊形 A 的 7 塊拼板，還可以重新拼出一個三角形 B 來。」娜娜感覺很好玩，就找來厚紙板將上面的線複製下來，製成了一套拼板……

問題 1：你認為有可能嗎？

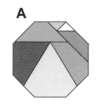

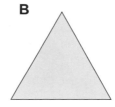

娜娜很快完成拼成三角形的任務。

這時，他們餘興未盡。媽媽又說：「這樣吧，我們反過來玩。這裡有個拼成三角形 A 的 7 塊拼板，它也可以拼成八邊形 B。這就叫條條大路通羅馬。願意試試看嗎？」

「當然，真好玩，不同的剪法呀，也能出現相同的結果。奇妙，真奇妙！」說著，娜娜又開始忙著剪紙板了……

問題 2：這可能嗎？

11▶ 圖形互變 答案

問題 1：是可以拼成三角形的（如圖）。

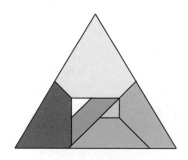

問題 2：也可以拼成八邊形的（如圖）。

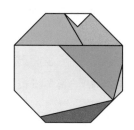

12 奇妙的 4 ★☆☆

$4 \times 4 = 16$ 是大家非常熟悉的乘法口訣。

見證奇蹟的時刻到了！下面用上 1～16 各數，拼成指數形式，並組成兩個部分，它們的差恰好為 4：

$$(2^{15} + 3^{14} + 4^{10}) - (5^{11} + 8^9 + 12^1 + 13^7 + 16^6) = 4$$

如果讓答案為 444，也有下面這種組合方式：

$$(1^{12} + 2^{15} + 3^{14} + 4^{10} + 5^{11} + 13^7 + 16^6) - (8^9) = 444$$

下面測試你，用數字 1、2、3、4，組成具有這一規律且答案為 4 的算式。你能完成嗎？

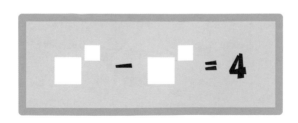

12▶ 奇妙的 4 答案

$$(2^3) - (4^1) = 4$$

13▶ 奇妙的算試 ★☆☆

這是一道由數字 0～9 組成的五個兩位數加上三種不同的運算符
號而形成的等式。算式中的數字 4、5、6、7 被挖掉了，你能很
快完成嗎？

13 奇妙的算試 答案

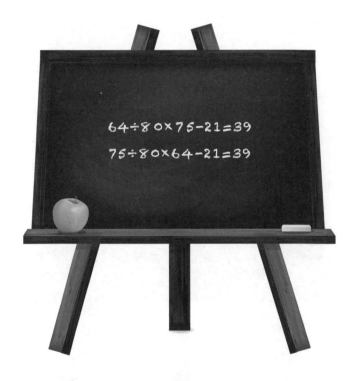

64÷80×75−21=39

75÷80×64−21=39

14▶ 奇妙三角 ★★☆

請在空格內填入 1、2、3、4、5、6，使每條邊上的三個數之和
都與三角形內標出的數相同。

你能全部完成嗎？

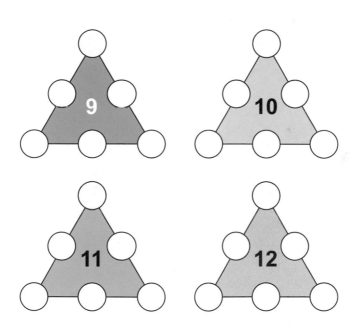

14▶ 奇妙三角 答案

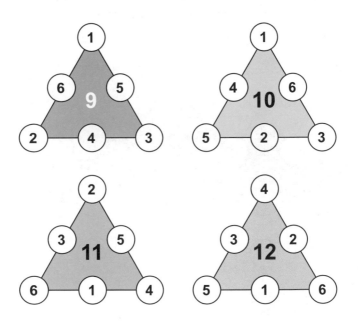

15 ▶ 奇偶站隊 ★★☆

來看下面兩道帶有空格的算式：

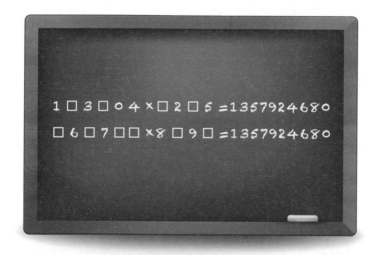

請在空格內填入 0～9 十個不同數字，使他們組成相等的算式。

有趣的是它們的乘積中 13579 和 24680 分別站成了一隊。

你能完成嗎？

15▶ 奇偶站隊 答案

其實，這兩道算式實際上就是同一道。

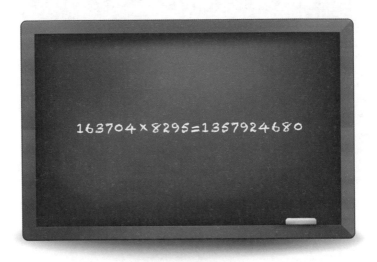

163704×8295=1357924680

四、巧填趣分

16 巧填 1234　　　　　　　　　　★☆☆

空格內請你填上 1、2、3、4 四個數字，使之成為一道答案為 100 的趣味算式。完成後你會發現，這道算式恰好是由 0～9 十個數字和加、減、乘、除號所組成且答案為 100 的奇妙等式。

你能找出兩種不同的填法嗎？

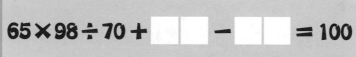

$$65 \times 98 \div 70 + \boxed{} - \boxed{} = 100$$

16 巧填 1234 答案

算式「$65 \times 98 \div 70$」的結果為 91，只需要將 1、2、3、4 用上一個減號組成答案為 9 的算式，不難發現可以找到 $23 - 14$ 和 $41 - 32$ 兩種。代入算式，正是要找的答案。

$$65 \times 98 \div 70 + 23 - 14 = 100$$

$$65 \times 98 \div 70 + 41 - 32 = 100$$

17▶ 巧得135　　　　　　　　　　　　　　　　★☆☆

請把 1、2、3、4、5、6 分別填入空格內，使之成為一道答案為
135 的算式。不妨動動腦筋，看看能夠很快完成嗎？

17 巧得135 答案

可以從個位數字考慮。

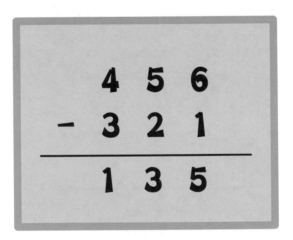

$$
\begin{array}{r}
4\ 5\ 6 \\
-\ 3\ 2\ 1 \\
\hline
1\ 3\ 5
\end{array}
$$

18 巧得 50 ★☆☆

請在空格內填入適當的數，使每個正方形上的 4 個數之和皆為 50。

你一定能夠順利填寫出來，試試吧！

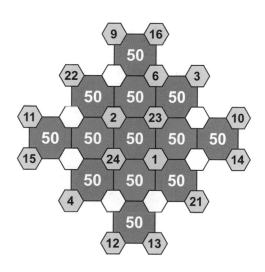

18 巧得 50 答案

注意圖中的數 6，它非常重要。由此便不難推出答案！

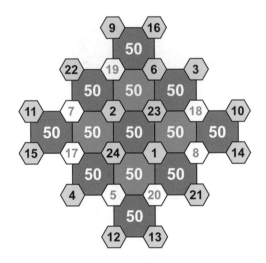

19▶ 巧得 40

這個數陣中,每個圓圈上的 4 個數之和皆為 40。

你能很快將空格內的數填完嗎?

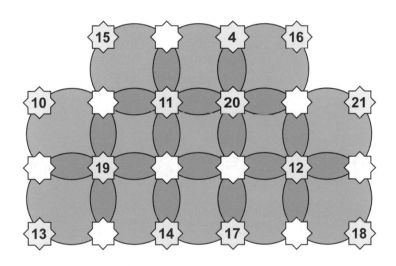

19 ▶ 巧得40 答案

透過觀察你會發現，有的圓圈上缺少兩個數，有的只缺少一個數。由於每個圓圈上 4 個數的和為 40，所以知道 3 個數的圓圈，其空格就很容易填寫出來了。又因為它們環環相扣，當你填完缺少 1 個數的圓環後，相鄰的圓環上又會出現缺少 1 個數的現象，所以你又可以逐一填入，因此你就可以很快填完這個神奇的數陣了。

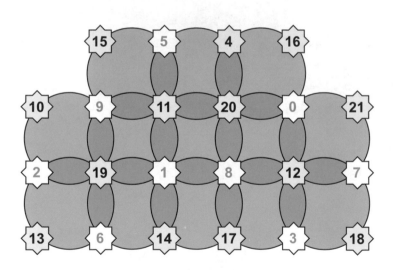

20▶ 巧妙填數　　　　　　　　　　　★☆☆

這是一個由 1～10 組成的一個五環相連圖，請將空格內填入數字，
使每個圓環上的 3 個數之和都相等。

你能找出兩種不同的填法嗎？

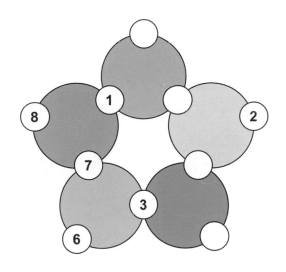

20▶ 巧妙填數 答案

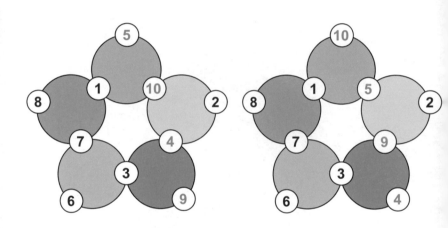

21 ▶ 巧妙四環 ★★☆

請在空格內填入 4、5、6、7、8、9，使每個圓環（共 4 個）上
的數之和皆為 39。

你能填完嗎？

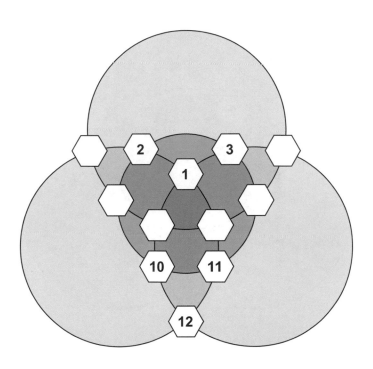

21▶ 巧妙四環 答案

答案不唯一！

22 巧分笑臉 ★★☆

請你觀察一下圖中的這個不規則圖形,將它劃分成形狀相同、面積相等的 6 塊圖形,且每塊圖形上要有一個完整的笑臉圖案。

試試看,你能完成嗎?

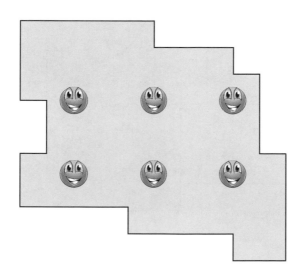

22▶ 巧分笑臉 答案

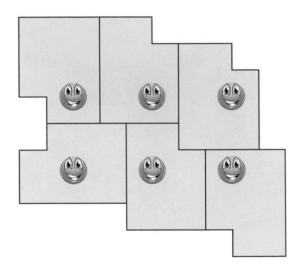

23 巧分蘋果 ★★☆

請將帶有蘋果圖案的紙片劃分為面積相等、形狀相同的 2 塊紙片，每塊上有兩個蘋果。

試試看，你能完成嗎？

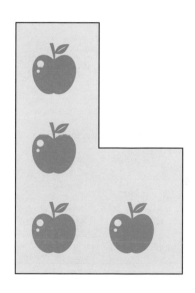

23▶ 巧分蘋果 答案

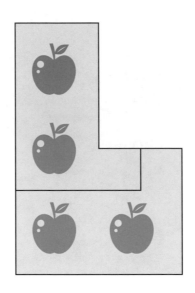

24 ▶ 巧分妙組　　　　　　　　　　　　★★☆

請你將 3 個小六邊形，按上面的線劃分成形狀相同、面積相等的

9 塊，並組成一個大的正六邊形。

試試看，你能完成嗎？

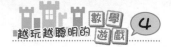

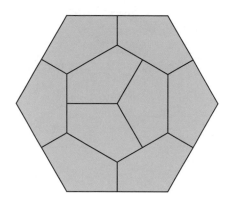

25▶ 巧分風車　　　　　　　　　　　　　★★☆

這是一個「風車」圖樣的紙片，我們從上面剪下 1、2、3 三張形狀相同、面積相等的圖形紙片。

想想看，這張「風車」圖共能剪出多少張與標有數字形狀相同、面積相等的紙片呢？

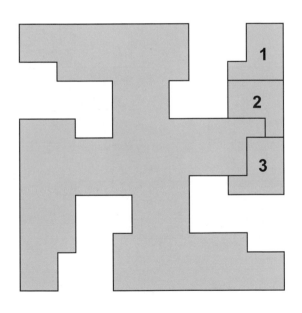

25▶ 巧分風車 答案

共能剪出 20 張這樣的紙片。

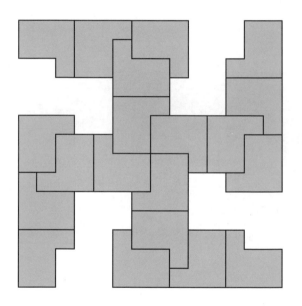

26 巧妙塗色 ★★☆

這是由 24 個小矩形所組成的圖形。請你用三種顏色將其餘小矩形塗上色,要求相鄰的小矩形內不能出現相同的顏色。

你來試一試吧。

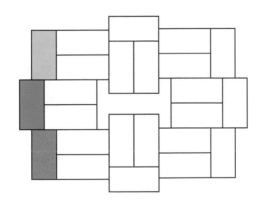

26▶ 巧妙塗色 答案

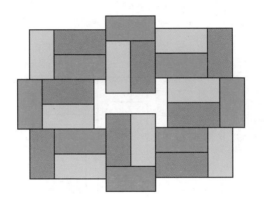

27 ▶ 巧填數字　　　　　　　　★★☆

請在空格內填入 1、2、3、4、5、6，使之成為相等的算式。

你能填完嗎？

$$78 \div \boxed{}\boxed{} + \boxed{}\boxed{} = \boxed{}\boxed{}$$

27 巧填數字 答案

這道題的關鍵在於如何讓算式中的除法部分答案為整數,也就是說 78 是 1、2、3、4、5、6 中組成之兩位數的整數倍數。

作 78 的質因數分解:

$$78 = 2 \times 3 \times 13$$

將 2、3、13 湊成能夠整除 78 的兩位數,只有 13 和 26 種。

將 78 除以 13 得到 6,剩下的數字還有 2、4、5、6,可以湊成下面的算式,就是題目要求的答案:

$$6 + 46 = 52$$

再來試試 26,將 78 除以 26 得到 3,剩下的數字為 1、3、4、5,看看能不能填成下面的等式:

$$3 + \square\square = \square\square$$

它們的個位上的數字可以填成:

$$3 + \square 1 = \square 4$$

剩下的數字是 3 和 5,是沒有辦法填成等式的。故此題的答案只有一種,那就是:

$$78 \div 13 + 46 = 52$$

28 巧填等式 ★★☆

來看這樣一道等式：

$$13.4 + 5.6 + 8 = 27$$

請在空格內填入適當的數字，使之也成為一道由 1、2、3、4、5、6、7、8 八個數字構成的等式。

你能完成嗎？

1 3 . 4 + 5 . 6 + 8 = 27				
☐☐ . ☐ + ☐ . ☐ + ☐ = 45				
☐☐ . ☐ + ☐ . ☐ + ☐ = 63				
☐☐ . ☐ + ☐ . ☐ + ☐ = 81				

28▶ 巧填等式 答案

想想看，「被加數」十位上的數字與「和」十位上的數字最接近，再者，因為「和」中沒有小數，所以算式中小數部分的兩個數字之和一定為 10。

1 3 . 4 + 5 . 6 + 8 = 27

3 1 . 2 + 6 . 8 + 7 = 45

5 1 . 2 + 4 . 8 + 7 = 63

7 2 . 4 + 3 . 6 + 5 = 81

29 ▶ 巧算 ABC 之 1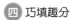

這裡有 5 道有趣的算式,只知道算式中的 A, B, C 表示 3 個奇數數字,且知道「A < B < C」。

你能根據算式表明的關係,判斷出它們各是多少嗎?

29▶ 巧算 ABC 之 1 答案

這是一道非常有趣的題目,它並不像想像的那麼難。只需要從第一道算式入手,就可以很快推算出答案來。先從個位上的數字考慮,字母 C 只能表示數字 5,知道了 C 為 5,又知道「A＜B＜C」,那麼,A, B, C 表示 3 個奇數數字只能是 1、3、5。

$$13 + 5 + 135 = 153$$

$$13 \div 5 \times 135 = 351$$

$$13 + 513 + 5 = 531$$

$$135 + 13 + 5 = 153$$

$$135 \times 13 \div 5 = 351$$

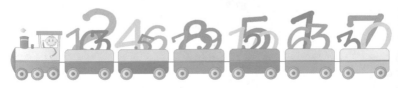

30 ▶ 巧算 ABC 之 2 ★★☆

這裡有 17 道有趣的算式，只知道算式中的 A, B, C 表示 3 個不同的奇數數字。

你能找出符合下面這些等式的數字嗎？

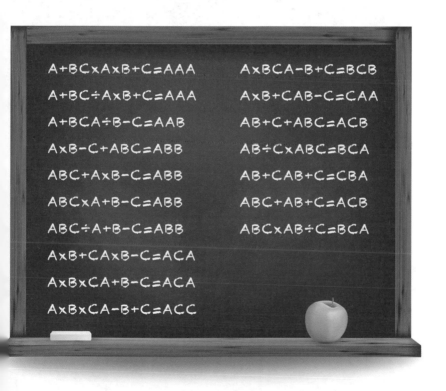

A+BC×A×B+C=AAA

A+BC÷A×B+C=AAA

A+BCA÷B-C=AAB

A×B-C+ABC=ABB

ABC+A×B-C=ABB

ABC×A+B-C=ABB

ABC÷A+B-C=ABB

A×B+CA×B-C=ACA

A×B×CA+B-C=ACA

A×B×CA-B+C=ACC

A×BCA-B+C=BCB

A×B+CAB-C=CAA

AB+C+ABC=ACB

AB÷C×ABC=BCA

AB+CAB+C=CBA

ABC+AB+C=ACB

ABC×AB÷C=BCA

30▶ 巧算 ABC 之 2 答案

```
1+35x1x3+5=111        1x351-3+5=353
1+35÷1x3+5=111        1x3+513-5=511
1+351÷3-5=113         13+5+135=153
1x3-5+135=133         13÷5x135=351
135+1x3-5=133         13+513+5=531
135x1+3-5=133         135+13+5=153
135÷1+3-5=133         135x13÷5=351
1x3+51x3-5=151
1x3x51+3-5=151
1x3x51-3+5=155
```

五、趣味轉化

31▶ 三個數字之 I ★☆☆

每道算式的空格內，都填入 5、7、9，使兩道等式成立。

試試看，你能完成嗎？

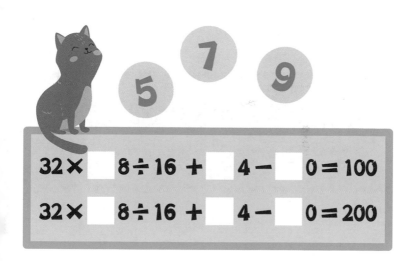

$$32 \times \boxed{} 8 \div 16 + \boxed{} 4 - \boxed{} 0 = 100$$

$$32 \times \boxed{} 8 \div 16 + \boxed{} 4 - \boxed{} 0 = 200$$

31 ▶ 三個數字之 1 答案

$$32 \times 58 \div 16 + 74 - 90 = 100$$

$$32 \times 78 \div 16 + 94 - 50 = 200$$

32 三五成群之 1　★☆☆

這是一道非常奇特的算式，我們只知道空格內為相同的一個數字，你能很快完成這道奇妙的等式嗎？

$$\boxed{}\,35 \times 53 = 33\,\boxed{}\,55$$

32 ▶ 三五成群之 1　答案

由積的最高位上的數字 3 和已知的一個因數 53，不難估算出空
格內應該填 6。

$$635 \times 53 = 33655$$

33▶ 三個數字之 2 ★★☆

請在兩道算式的空格內，分別填入 3、6、8 三個數字，使每道等式成立。

試試看，你能完成嗎？你知道這兩道算式有什麼規律嗎？

2 ☐ ☐ 74 × 1 ☐ 95 = 40000230

2 ☐ ☐ 95 × 1 ☐ 74 = 40000230

33▶ 三個數字之 2 答案

兩道算式不同，但答案相同。另外，算式中的兩個因數都是由數字 1、2、3、4、5、6、7、8、9 各一個所組成的。

$$28674 \times 1395 = 40000230$$

$$23895 \times 1674 = 40000230$$

34 三五成群之 2　　　★★☆

填運算符號是非常有趣的一種數學遊戲，這裡我們也來玩一個「三五成群」的添運算符號的遊戲。

請在數字鏈「3355」中，添上運算符號，允許使用括號，使它們組成答案為 10、20、30、40、50、60、70 的等式。

例如：

答案為 90 的算式：

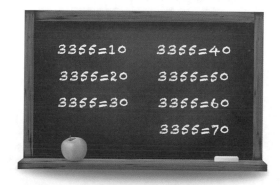

$$3 \times (35-5) = 90$$
$$(3+3 \times 5) \times 5 = 90$$
$$3 \times 3 \times (5+5) = 90$$

請你試著找出更多的答案。

3355=10	3355=40
3355=20	3355=50
3355=30	3355=60
	3355=70

34▶ 三五成群之 2 答案

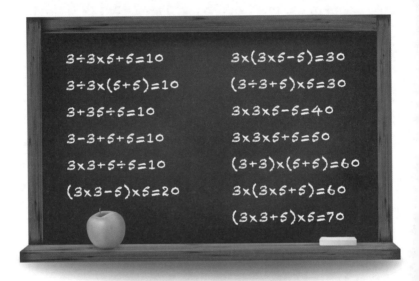

$3 \div 3 \times 5 + 5 = 10$ $3 \times (3 \times 5 - 5) = 30$

$3 \div 3 \times (5 + 5) = 10$ $(3 \div 3 + 5) \times 5 = 30$

$3 + 35 \div 5 = 10$ $3 \times 3 \times 5 - 5 = 40$

$3 - 3 + 5 + 5 = 10$ $3 \times 3 \times 5 + 5 = 50$

$3 \times 3 + 5 \div 5 = 10$ $(3 + 3) \times (5 + 5) = 60$

$(3 \times 3 - 5) \times 5 = 20$ $3 \times (3 \times 5 + 5) = 60$

 $(3 \times 3 + 5) \times 5 = 70$

35▶ 三角星　　　　　　　　　　★★☆

請把 4～8 填入小圓圈內，使每條直線相連的 3 個圓圈內的數之和都能夠相等。

試試看，你能完成嗎？

35▶ 三角星 答案

如果你能判斷出每條直線上的數之和為 15 的話，這題就一點都不難了。

以 3 為一端的直線，共有兩條，以 9 和 0 為兩端的直線有一條，剩下的只有 2 和 1，而 2＋1 等於 3，恰好等於那兩條直線所重複的 3，故 0～9 的和即為 3 條直線的和，所以將 0～9 的和除以 3 就是每條直線的和。

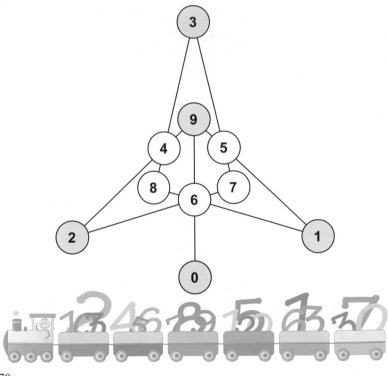

36▶ 三角拼板　　　　　　　　　　　★★☆

這裡有 8 塊銳角三角形拼板，想拼出上面大的鈍角三角形。完成後要剩下其中的一塊。請你目測一下，剩下這塊的編號是多少呢？

提示：拼圖時只需要按原形狀及位置平移，不得旋轉或翻轉使用。

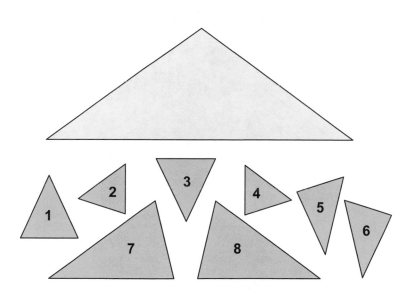

36▶ 三角拼板 （答案）

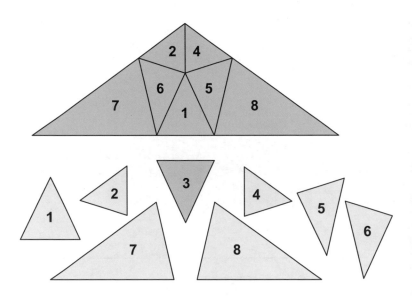

剩下這塊的編號是 3。

37 趣味轉化　　　　　　　　　　　★★★

請你將上面的十二角環形圖，按線剪開，拼出下面實心的十二角
形圖。

提示：拼圖時，所有圖形只做平移而不得旋轉或翻轉使用。

你能完成嗎？

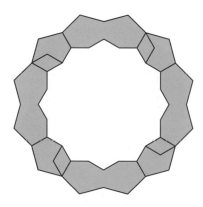

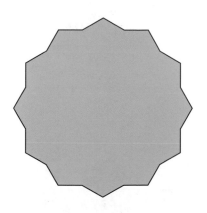

37▶ 趣味轉化 答案

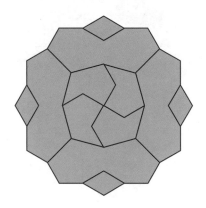

六、神機妙算

38▶ 神機妙算　　　　　　　　　　　　　　　★☆☆

請問算式中的「妙」字表示多少時，下面這些算式都能夠成為等式？

$13^2=169$

$(1\text{妙}3)^2=1\text{妙}6\text{妙}9$

$(1\text{妙妙}3)^2=1\text{妙妙}6\text{妙妙}9$

$(1\text{妙妙妙}3)^2=1\text{妙妙妙}6\text{妙妙妙}9$

$(1\text{妙妙妙妙}3)^2=1\text{妙妙妙妙}6\text{妙妙妙妙}9$

$31^2=961$

$(3\text{妙}1)^2=9\text{妙}6\text{妙}1$

$(3\text{妙妙}1)^2=9\text{妙妙}6\text{妙妙}1$

$(3\text{妙妙妙}1)^2=9\text{妙妙妙}6\text{妙妙妙}1$

$(3\text{妙妙妙妙}1)^2=9\text{妙妙妙妙}6\text{妙妙妙妙}1$

38▶ 神機妙算 答案

「妙」表示數字0。

$$13^2=169$$
$$(103)^2=10609$$
$$(1003)^2=1006009$$
$$(10003)^2=100060009$$
$$(100003)^2=10000600009$$

$$31^2=961$$
$$(301)^2=90601$$
$$(3001)^2=9006001$$
$$(30001)^2=900060001$$
$$(300001)^2=90000600001$$

39▶ 捨近求遠　　　　　　　　　　★★☆

如果將一個正方形，剪成兩個長方形（圖A），一刀就可完成，
這可算不上智力題了。

如果說你能夠將這個正方形剪成5塊，拼成右邊兩個長方形（圖
B）的話，就得動一動腦筋了。

你能完成嗎？

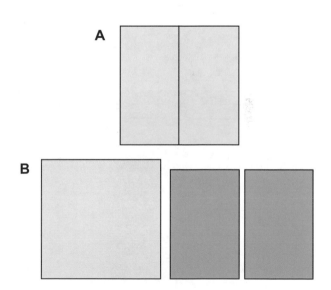

39▶ 捨近求遠 答案

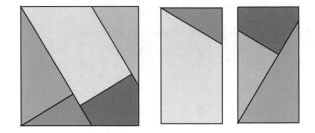



40▶ 試試 44 ★★☆

請在空格內填入 1、2、3、4、5、6、7、8 這八個數字，使之成

為兩道答案為 44 的算式。

提示：除數均為 4 的整倍數。

試試看，你能完成嗎？

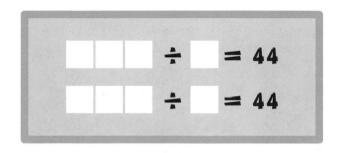

40▶ 試試44 答案

由提示得知，一位數中，4 的倍數只有 4 和 8，運用乘、除法互為逆運算這一定律，求出 44 的 4 倍與 8 倍：

$$44 \times 4 = 176$$

$$44 \times 8 = 352$$

轉化為題目要求的算式就是它的答案。

$$176 \div 4 = 44$$

$$352 \div 8 = 44$$

41▶ 十全算式　　　　　　　　　　★★★

所謂的十全算式，就是在一道算式中，數字 0～9 各只出現一次。

在括號裡填入數字 1、2、3、4、6、7、8、9 各一次，使得答案為 50。

這樣的等式成立嗎？如果成立請寫出答案，不成立，請說出理由。

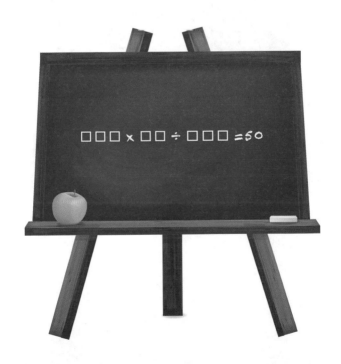

41▶ 十全算式 答案

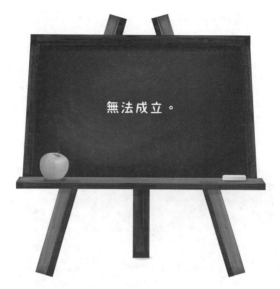

無法成立。

設三個數分別為整數 x、y、z，且 $x \times y \div z = 50$

則 $x \times y = 50z$，$x \times y$ 的值為 50 的整數倍，$x \times y$ 的個位數必

然為 0，然而從條件給出的數當中，找不出任何可以相乘為零的

數，所以這樣的等式無法成立。

七、天才遊戲

42▶ 數的整除 ★☆☆

這是個有趣的連除遊戲。

看一個例子：

$$42624 \div 4 \div 2 \div 6 \div 2 \div 4 = 111$$

42624 是一個從左右讀起來都相同的五位數，除以構成它本身的五個數字 4、2、6、2、4，答案為 111。清一色的數字 1，這算式可是絕無僅有的呀！

下面的算式中，「數」「的」「整」「除」分別表示著 1、3、5、7，你來算算，它們相等嗎？

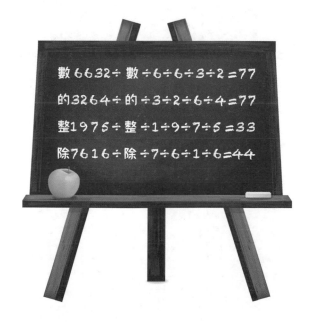

數 6632 ÷ 數 ÷ 6 ÷ 6 ÷ 3 ÷ 2 ＝ 77
的 3264 ÷ 的 ÷ 3 ÷ 2 ÷ 6 ÷ 4 ＝ 77
整 1975 ÷ 整 ÷ 1 ÷ 9 ÷ 7 ÷ 5 ＝ 33
除 7616 ÷ 除 ÷ 7 ÷ 6 ÷ 1 ÷ 6 ＝ 44

42 數的整除 答案

相等。

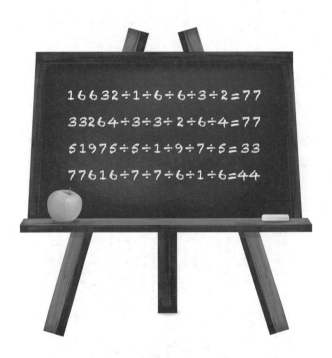

$16632 \div 1 \div 6 \div 6 \div 3 \div 2 = 77$

$33264 \div 3 \div 3 \div 2 \div 6 \div 4 = 77$

$51975 \div 5 \div 1 \div 9 \div 7 \div 5 = 33$

$77616 \div 7 \div 7 \div 6 \div 1 \div 6 = 44$

43 ▶ 數字網陣 ★☆☆

在填數遊戲中，幻方、幻環、數陣、數謎、數獨各具特色，奇妙無比，因而吸引了很多人樂此不疲。

下面介紹一種奇特的數字網遊戲，看看你能否揭開它的秘密。

請在空格內填入 12、14、16 三個數，使圖中的每條直線上的三個數之和皆為 42。

數數看，這個數字網中，有多少條三個數和為 42 的直線。

其實，這個遊戲之所以迷人，並个是單單給出的這些和為 42 的三個數，其實它還有很多組和為 42，但沒有連線的三個數。你來找找看，還能找出哪些？

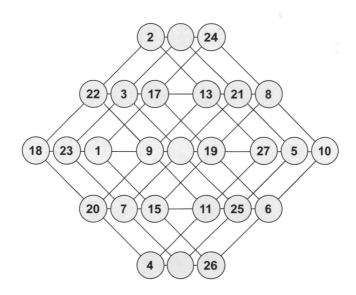

43▶ 數字網陣 答案

連線的共有 27 條。

2＋16＋24；22＋3＋17；13＋21＋8；18＋23＋1；

9＋14＋19；27＋5＋10；20＋7＋15；11＋25＋6；

4＋12＋26；2＋22＋18；16＋3＋23；24＋17＋1；

13＋9＋20；21＋14＋7；8＋19＋15；27＋11＋4；

5＋25＋12；10＋6＋26；24＋8＋10；16＋21＋5；

2＋13＋27；17＋19＋6；3＋14＋25；22＋9＋11；

1＋15＋26；23＋7＋12；18＋20＋4。

沒有連線，但在一條「直線」上與中心數 14 有關係的有：

16＋14＋12；17＋14＋11；13＋14＋15；

8＋14＋20；22＋14＋6；18＋14＋10；

23＋14＋5；1＋14＋27；2＋14＋26；4＋14＋24。

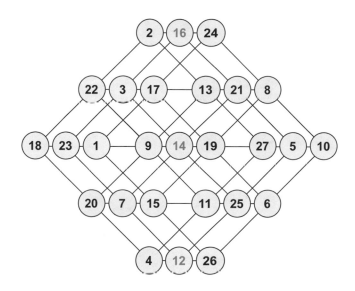

44 ▶ 數線段 ★☆☆

(1) 圖中有 8 個圓點，我們把它們這樣連接起來。數數看，以圓
點為端點的線段共有多少條？

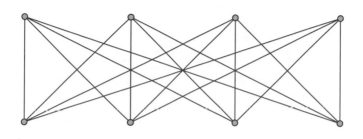

(2) 圖中有 10 個圓點，把它們這樣連接起來。以圓點為端點的線
段共有多少條？

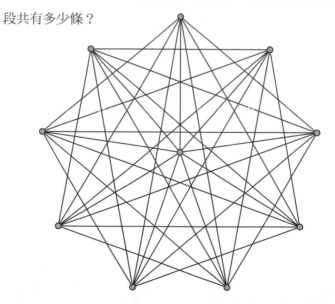

44▶ 數線段 答案

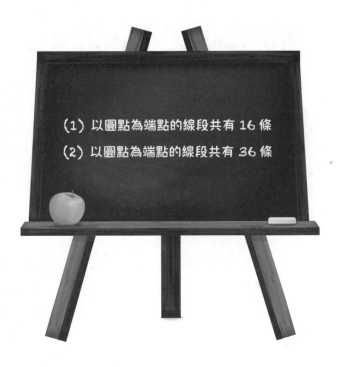

(1) 以圓點為端點的線段共有 16 條

(2) 以圓點為端點的線段共有 36 條

45▶ 數三角形 ★★☆

你來數數看，這顆鑽石圖中，共有多少個三角形？

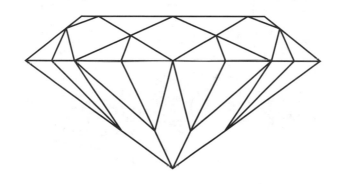

45 數三角形 答案

由一塊圖形構成的三角形有 20 個；
由兩塊圖形構成的三角形有 8 個；
由三塊圖形構成的三角形有 2 個；
由四塊圖形及以上構成的三角形有 6 個；
共有 36 個三角形。

46▶ 數毛毛蟲　　　　　　　　　　　　★★☆

小朋友們在跳《毛毛蟲》舞蹈：

> 我的樣子有點奇怪，
>
> 渾身上下長滿小毛，
>
> 我只是一隻小小的毛蟲，
>
> 不要被我樣子嚇壞，
>
> 我會變成美麗蝴蝶。
>
> ……

休息的時候，劉老師拿給大家一張很像三角形又類似於迷宮的圖。阿毛不解的問：「老師，是讓我們走迷宮嗎？」老師笑笑搖搖頭，神祕地說：「這是由許多條毛毛蟲所擺成的一個奇怪三角形陣。毛毛蟲們彼此沒有重疊，也沒有空隙，你能數出這個陣中有多少條毛毛蟲嗎？」

試一試，你能很快數完嗎？

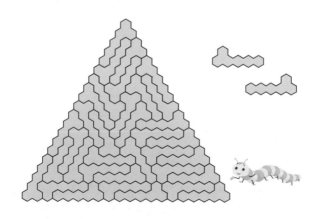

46▶ 數毛毛蟲 答案

這個三角形中共有 *35* 條毛毛蟲。

47 填數求 A　　　　　　　　　　　　　★★☆

請將 12、34、56、78 四個兩位數，分別填入算式的空格中，使
4 道算式的得數都相等。

你知道算式中 A 表示的數是幾嗎？

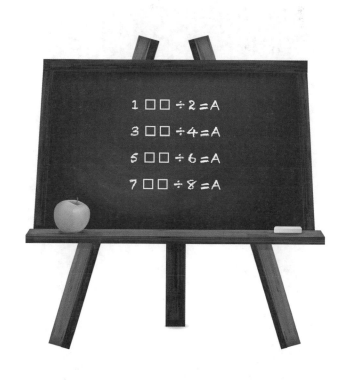

$$1\square\square \div 2 = A$$
$$3\square\square \div 4 = A$$
$$5\square\square \div 6 = A$$
$$7\square\square \div 8 = A$$

越玩越聰明的 數學遊戲 4

47▶ 填數求 A 答案

A 為 89。

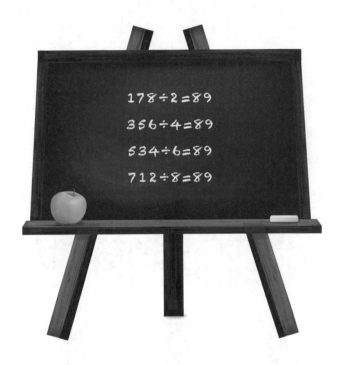

$178 \div 2 = 89$

$356 \div 4 = 89$

$534 \div 6 = 89$

$712 \div 8 = 89$

48▶ 數獨之 I ★★☆

在空格中填入 1～6 的數字，使得最後每直行、每橫列、每小宮格（粗線隔開的區域）都不出現重複的數字。

5				4	
		4			6
3		2			
			6		3
6			2		
	5				1

48 數獨之 1 （答案）

5	3	6	1	4	2
1	2	4	3	5	6
3	6	2	5	1	4
4	1	5	6	2	3
6	4	1	2	3	5
2	5	3	4	6	1

49▶ 數獨之 2　　　　　　　　　　　　　　★★☆

在空格中填入 1～6 的數字，使得最後每直行、每橫列、每小宮

格（粗線隔開的區域）都不出現重複的數字。

					5
			2	4	
	6		1		
		1		2	
	5	4			
3					

越玩越聰明的 數學 遊戲 ④

49▶ 數獨之 2 答案

2	4	3	6	1	5
6	1	5	2	4	3
5	6	2	1	3	4
4	3	1	5	2	6
1	5	4	3	6	2
3	2	6	4	5	1

50▶ 數獨之 3　　　　★★★

在空格中填入 1～9 的數字，使得最後每直行、每橫列、每小宮
格（粗線隔開的區域）都不出現重複的數字。

1	2	3	4	5	6	7	8	9
3	8	4				2	5	1
9	5	1				6	3	7
6	7	2				4	9	8
			2	8	5			
			3	6	4			
			1	7	9			

50 ▶ 數獨之 3 答案

1	2	3	4	5	6	7	8	9
7	6	8	9	2	3	1	4	5
5	4	9	7	1	8	3	2	6
3	8	4	6	9	7	2	5	1
9	5	1	8	4	2	6	3	7
6	7	2	5	3	1	4	9	8
4	1	6	2	8	5	9	7	3
8	9	7	3	6	4	5	1	2
2	3	5	1	7	9	8	6	4

51▶ 數對趣排　　　　　　　　　　　　　★★★

在一個數列裡，出現 1～8 各兩次，知道 1 與 1 之間隔 1 個數字，
2 與 2 之間隔 2 個數字，3 與 3 之間隔 3 個數字，……，8 與 8
之間隔 8 個數字。這樣的答案有 300 種，試試看，你能完成幾種？

1316738524627548

數對趣排

51▶ 數對趣排 答案

共 300 個：

1316738524627548；1316834752642857；1316835724625847；

1316837425624875；1317538642572468；1317835264275846；

1318536724528647；1318637245268475；1415684735263287；

1415784365237286；1415864725326837；1418634753268257；

1514678542362738；1516478534623728；1516738543627428；

1516782542637483；1517368534276248；1517386532472684；

1518473564328726；1518627523468374；1613758364257248；

1613784365247285；1613857362452874；1615847365432872；

1617285263475384；1617483564372582；1618257263458374；

1618274265348735；1712682537463584；1712852467354836；

1712852637453864；1712862357436854；1713568347526428；

1713845367425826；1714586347532682；1714683547362582；

1714853647352862；1716285247635483；1716384537642582；

1718246257438653；1813475364825726；1814637543862572；

1815267245836473；1815374635842762；2362834756141857；

2382436754181657；2382437564181576；2382736151487654；

2452684753161387；2452864751316837；2462584736513187；

2462784516137583；2472864151736853；2482374635181765；

2572368534716148；2572638543761418；2572834563741816；

2572861514736843；2582473564381716；2632783561417584；

2632853764151847；2642783465317185；2672485364735181；

2672815164735843；2682171465384735；2682537463584171；

2732583467514186；2742853467351816；2752683457364181；

2782345637485161；2812156734853647；2812157463854376；

2812164753846357；2812167345836475；2812174635843765；

2812175364835746；2832463754816157；2842367435816175；

2852467354836171；2852637453864171；2852716154837643；

2852734653847161；2862171456834753；2862357436854171；

3171358642752468；3171368524726548；3171384562742586；

3171386425724685；3181346752482657；3181347562482576；

3181367245286475；3181375264285746；3456384752612187；

3467384516172582；3478324625718165；3485374265281716；

3485374615182762；3486374151682752；3564378546121728；

3568327526418174；3568347526428171；3568371516428724；

3574386541712682；3582372564181746；3586371514682742；

3627328564171548；3628327561418574；3645378465121728；

3672382465714185；3681315764285247；3681317465284275；

3681317562482574；3726328457614158；3746385427625181；

3758316157428624；3782342567481516；3825327465814176；

3845367425826171 ; 3847326425871615 ; 3847362452876151 ;

3852362754816147 ; 3857316154872642 ; 3861315746825427 ;

3862352746851417 ; 4161748356237258 ; 4161748526327538 ;

4161845726325837 ; 4181742562387536 ; 4257248653171368 ;

4258246751318637 ; 4268243756318157 ; 4268247516138573 ;

4275248635713168 ; 4278246151738653 ; 4567348536271218 ;

4567841516372832 ; 4578141563728326 ; 4586347532682171 ;

4617148562372538 ; 4618147365238275 ; 4635843765121827 ;

4637843265271815 ; 4672842365731815 ; 4682542763581317 ;

4683547362582171 ; 4716148537623528 ; 4718143567328526 ;

4718146257238653 ; 4738543627528161 ; 4738643257268151 ;

4752842657131863 ; 4753648357261218 ; 4758141657238263 ;

4782542637583161 ; 4815146735823627 ; 4835743625827161 ;

4852642753861317 ; 4853647352862171 ; 4857141653872362 ;

4862742356837151 ; 5161785246237483 ; 5161845736423827 ;

5171835463724826 ; 5181365734286247 ; 5181375632482764 ;

5181725623487364 ; 5247285463171386 ; 5248275461318736 ;

5283275364181746 ; 5286235743681417 ; 5364835746121827 ;

5374835641712862 ; 5378235264718146 ; 5378435624728161 ;

5618145763428327 ; 5618175264238743 ; 5628425764318137 ;

5671815364732842 ; 5673485364712182 ; 5716185347632482 ;

5724825647131863；5728325637418164；5746385437612182；

5746825427631813；5748625427368131；5784265247386131；

5814165743826327；5814175642832763；5817135643872462；

5823725364817146；5824625743861317；5827425634873161；

5841715463827326；5864275246831713；6151748653427328；

6151847652432873；6171825624735843；6171834653742852；

6181473654382752；6181537643582472；6237283645171485；

6238273651418754；6257248653471318；6258237653418174；

6274258643751318；6275284635743181；6278234653748151；

6284273645381715；6285247635483171；6357438654271218；

6357832652471814；6378131645728425；6384537642582171；

6417184635273285；6418174625328735；6471814635723825；

6471814652732853；6475384635712182；6475824625731813；

6485724625387131；6714185647235283；6734583647512182；

6751814657342832；6752842657431813；6814157643852372；

6827325634875141；6831713645827425；6852472654831713；

7131683475264285；7131683572462584；7131853672452864；

7141568473526328；7141586472532683；7141863475326825；

7236283475614185；7238243675418165；7245268475316138；

7245286475131683；7246258473651318；7263285376415184；

7281215673485364；7281216475384635；7283246375481615；

7318134675248265；7345638475261218；7368131576428524；

7385236275481614；7386131574682542；7386235274685141；

7416184572632583；7425824675131863；7426824375631815；

7463584376512182；7468254276358131；7481514673582362；

7485264275386131；7516184573642382；7518136573428624；

7528623574368141；7536483574612182；7561814576342832；

7562842576431813；7581416574382632；7582462574386131；

7812162574836543；7813156374852642；7823625374865141；

7831613574862542；8121625748365437；8121627538463574；

8121724568347536；8121726358437654；8131563748526427；

8131573468524726；8131743568427526；8141673458362752；

8236253748651417；8237243568471516；8246257438653171；

8247263458376151；8253267358416174；8271215648735463；

8271216458734653；8273264358746151；8316135748625427；

8352732658417164；8357236258471614；8372632458764151；

8416174358632752；8426724358637151；8427524638573161；

8451714658237263；8456274258631713；8457264258376131；

8514167548236273；8527326538471614；8613175368425724；

8631713568427524；8642572468531713；8642752468357131。

52▶ 相同數字之 I ★☆☆

這是一道非常奇特的算式，我們只知道空格內皆為相同的一個數字，你能寫出這道奇妙的等式嗎？

$$141 \times \boxed{}4 = 11\boxed{}44$$

52 相同數字之 1 答案

$$141 \times 84 = 11844$$

53▶ 相同數字之 2　　　　　　　　★☆☆

這是一道非常奇特的算式，我們只知道空格內為相同的一個數字，你能很快寫出這道奇妙的等式嗎？

$$3\boxed{} \div 4 \div 5 = 3\boxed{}.45$$

53▶ 相同數字之２ 答案

$$3^6 \div 4 \div 5 = 36.45$$

54▶ 五角星填數之 I　　　　　　　★★☆

請在空格內填入適當的數,使每條線上的 4 個數之和皆為 24。

你能完成嗎?

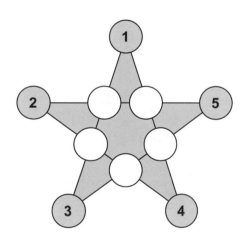

54 五角星填數之 1 答案

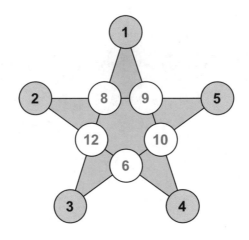

55 **五角星填數之 2** ★★☆

請在空格內填入適當的數,使每條線上的 4 個數之和皆為 24。

你能完成嗎?

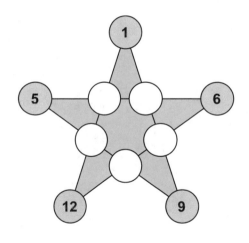

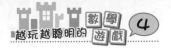

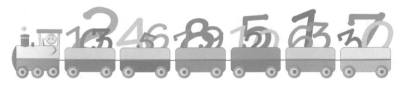

56 五角星填數之 3　　　　★★☆

請在空格內填入適當的數，使每條線上的 4 個數之和皆為 24。

你能完成嗎？

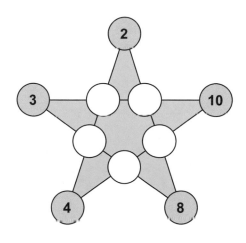

56▶ 五角星填數之 3 （答案）

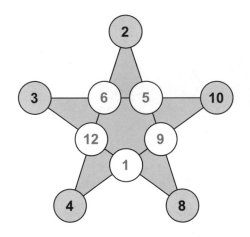

57 ▶ 五角星填數之 4 ★★☆

請在空格內填入適當的數，使每條線上的 4 個數之和皆為 24。

你能完成嗎？

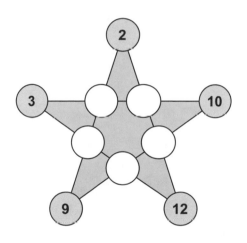

57 ▶ 五角星填數之 4 答案

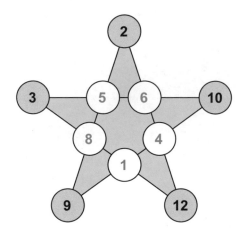

58▶ 五角星填數之 5　　　　　　　　★★☆

請在空格內填入適當的數，使每條線上的 4 個數之和皆為 24。

你能完成嗎？

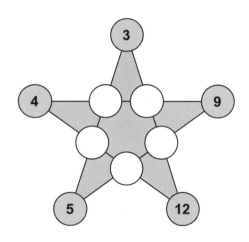

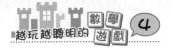

59▶ 五角星填數之 6　　　　★★☆

請在空格內填入適當的數，使每條線上的 4 個數之和皆為 24。

你能完成嗎？

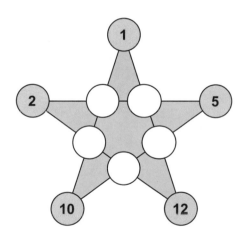

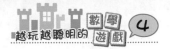

59▶ 五角星填數之6 答案

60▶ **五角星填數之ㄅ** ★★☆

請在空格內填入適當的數,使每條線上的 4 個數之和皆為 24。
你能完成嗎?

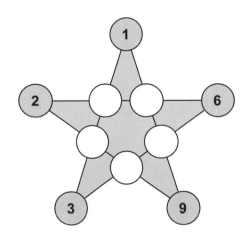

60▶ 五角星填數之ㄅ 答案

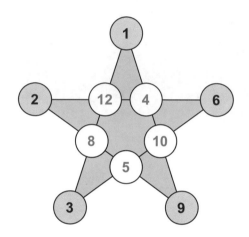

61 ▶ 五角星填數之 8　　　　★★☆

請在空格內填入適當的數，使每條線上的 4 個數之和皆為 24。

你能完成嗎？

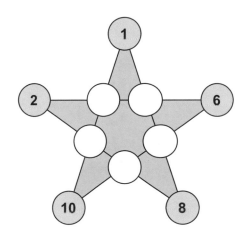

61▶ 五角星填數之 8 （答案）

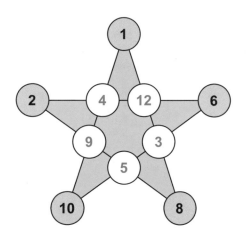

62▶ 三環填十數之 1　　　　　　　　　★★☆

請將 1～10（部分數已填）分別填入下面圖中的空格內，使每個

圓環上的數之和皆為 24。

你來試一試，能找出答案嗎？

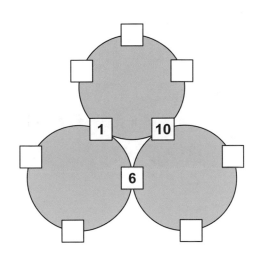

62▶ 三環填十數之 1 答案

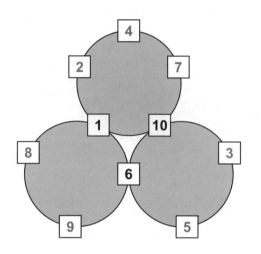

63▶ 三環填十數之2　　　　　　★★☆

請將 1～10（部分數已填）分別填入下面圖中的空格內，使每個
圓環上的數之和皆為 23。

你來試一試，能找出答案嗎？

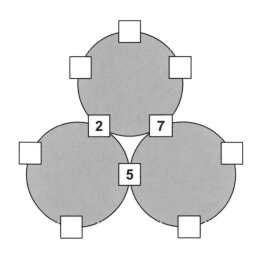

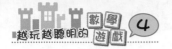

窺探天機——你所不知道的數學家

洪萬生　主編

我們所了解的數學家，往往跟他們的偉大成就連結在一起；但可曾懷疑過，其實數學家也有著不為人知的一面？

不同於以往的傳記集，本書將帶領大家揭開數學家的神祕面貌！敘事的內容除了我們耳熟能詳的數學家外，也收錄了我們較為陌生卻也有著重大影響的數學家。